馬皇后

明太祖功臣圖

上初渡江時后嘗謂上曰今豪傑並爭未知天命所歸以妄觀之惟以不殺人為本人心所歸即天命所在上深然之及冊為后上謂侍臣曰昔光武勞馮異曰倉卒蕪蔞亭豆粥滹沱河麥飯厚意久不報朕念皇后亦嘗倉卒自忍飢餓懷糗餌食朕比之豆粥麥飯其困尤甚昔唐長孫皇后當隱太子構隙之時能承諸妃消嫌釋疑朕素為郭氏所疑或欲危朕后乃為獻郭氏慰悅其意及獻后輙卒免於患尤難於長孫皇后者朕御下詰怒小過輙勸解卒免於誤先獻郭氏慰悅其意或曰服御詰怒小過輙勸解昔日貧賤耶后曰妾聞夫婦相保易君臣相保難妾罷朝日以語后后曰以竟舜為法耳敢比長孫皇后但顧陛下以竟舜為法耳

上以威武治天下后嘗濟之以寬仁因諫曰上已有衆正好積德不可暴怒致殺姊者寬枉活人性命乃子孫之福國祚亦長



中山王徐達

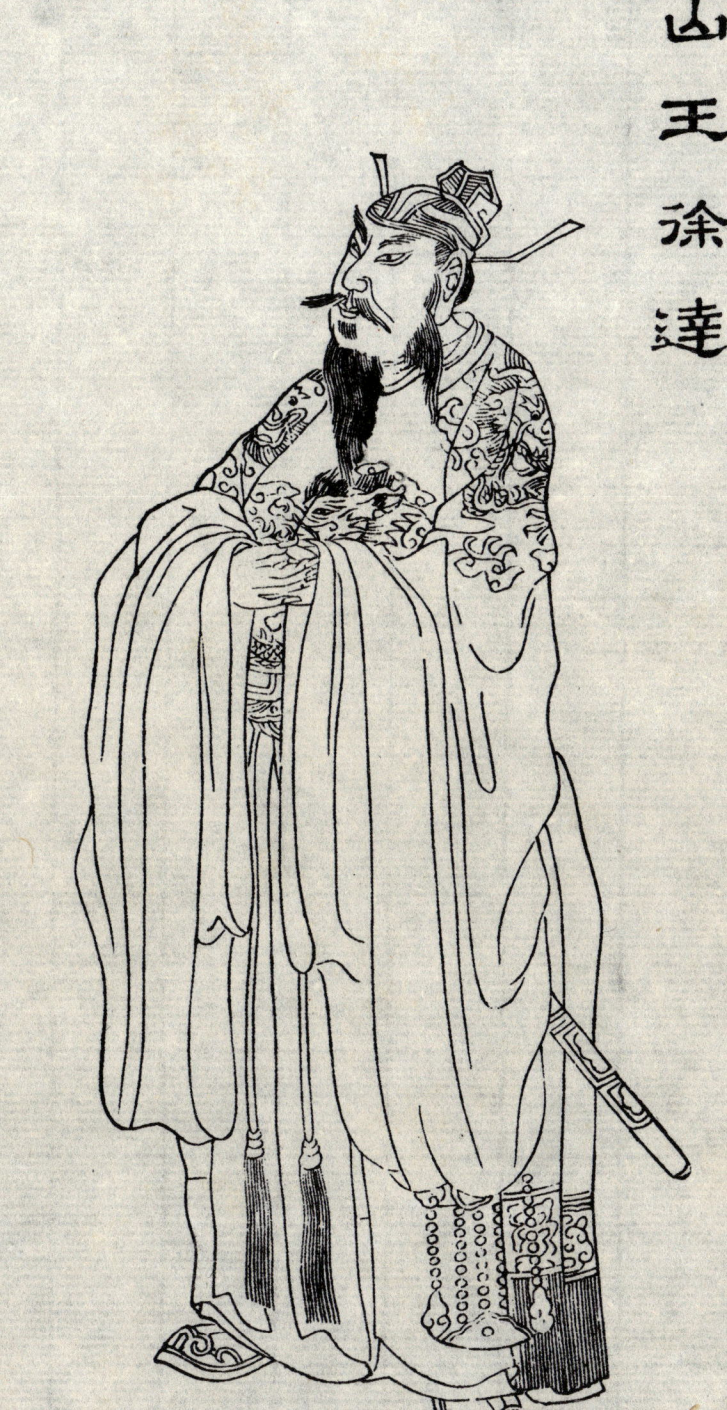

武寧王疾丞太祖幸其第至榻前問之占二句曰聞說君王鑾駕來一花未謝百花開益諷待用英賢之襃戀主之思乎執聖手不放上曰卿歇朕縈掌山河達就榻上叩頭勉主之忠乎嗚呼君臣始終兩得之矣

明太祖功臣圖

字天德鳳陽人少有大志仗劍從明太祖為大將軍與常遇春平定天下功居第一而達尤不嗜殺時時以王霸之略進上故能創非常之業史稱達廉靖仁武沈幾笑談即古名世之佐不過焉又能恂恂恭謹以功名終封魏國公卒追王諡武寧

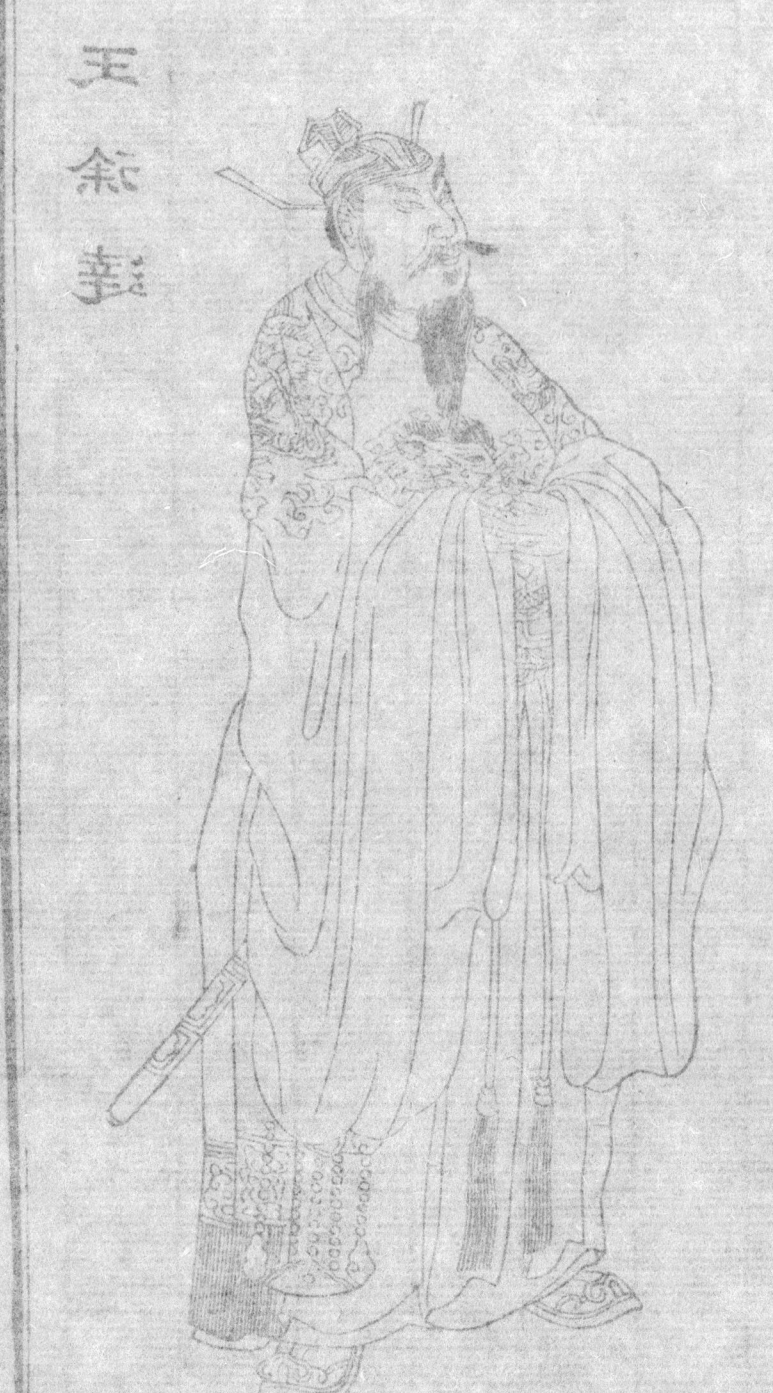

中山王徐達

歷代臣圖

率師王滅左鄰

古者出以命將能大將者必名世出君國公籍非常之遇不能專一方之寄故年方十歲平雲南為天下名將擁重兵在外其將為大都督左丞相率師北伐天下諸國人之名在大都督左丞相王師所向無敵

率掌山戊軒南定十五年領徐大將軍出師北伐定中原又為大將軍率師定雲南年其勲業偉矣而尤為太祖所眷倚云開基廓宇恭慎不失臣禮先平王其為北兵左丞相開闢國公二十年始封中山王謚曰武寧

開平王常遇春

遇春下頴不殺一人太祖手書曰予聞仁者之師無敵非仁者之將不能行也今將軍破敵不殺是天賜將軍隆我國家千載相遇非偶然也予甚為將軍喜雖曹彬下江南何以加

明太祖功臣圖

字伯仁定遠人有膽力猿臂善射先從劉聚見其擴掠無大志乃歸明太祖初未許采石之戰飛躍先登遂見信任副徐達平四方定中原出則摧鋒退則殿後未嘗敗北功居最封鄂國公卒追王謚忠武

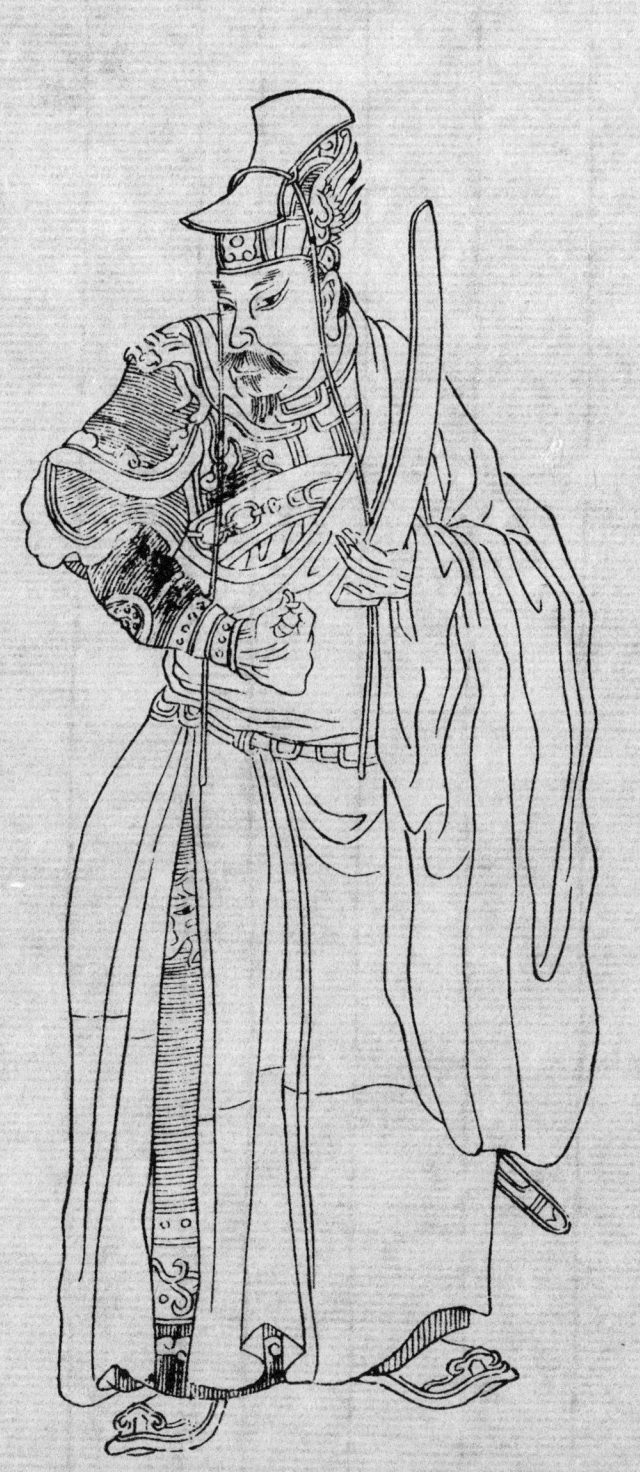

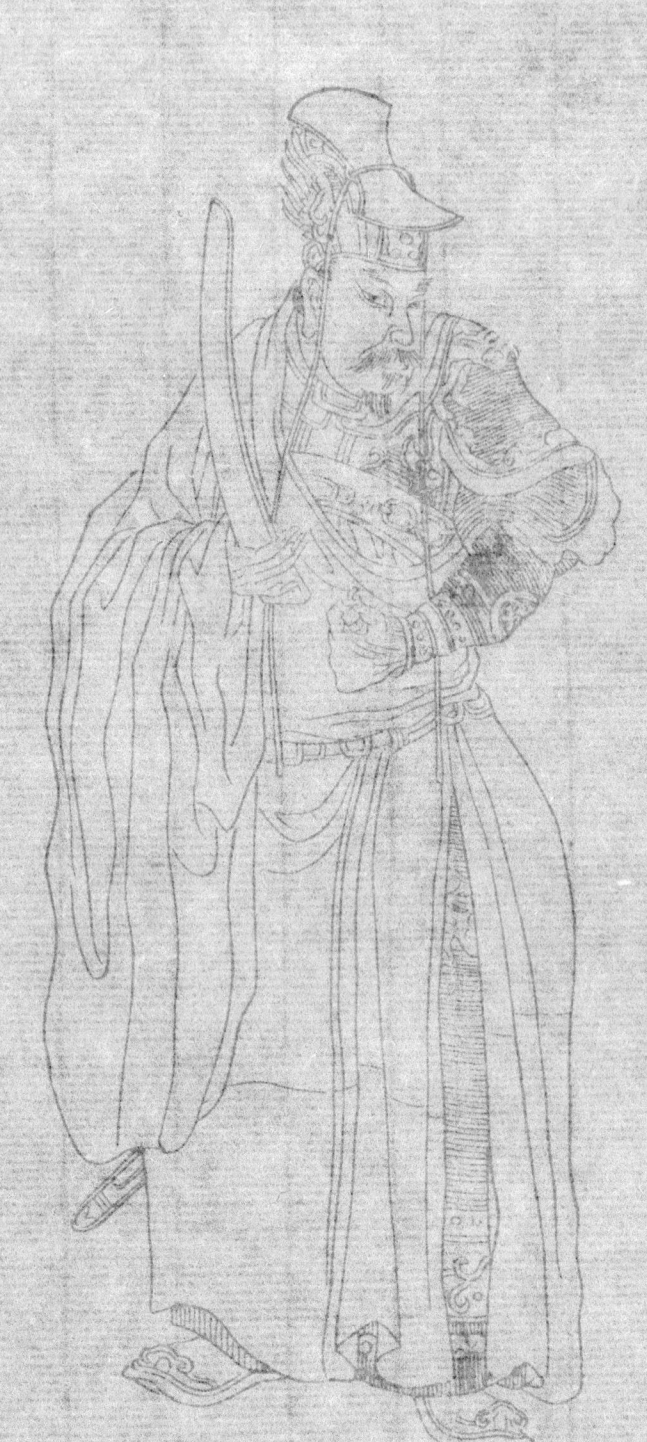

開平王常遇春

明太祖功臣圖

岐陽王李文忠

北征患渴忽所乘馬以足跑地泉隨湧出三軍賴之為文以祭

字思本盱眙人明太祖甥年十二依舅冒姓朱領軍征討有功封曹國公復李姓文忠智力過人臨戰身先士卒及戰勝必以功推下故轂為大將輒樹偉績敢詩說禮恂恂有儒者風卒追王諡武靖

四

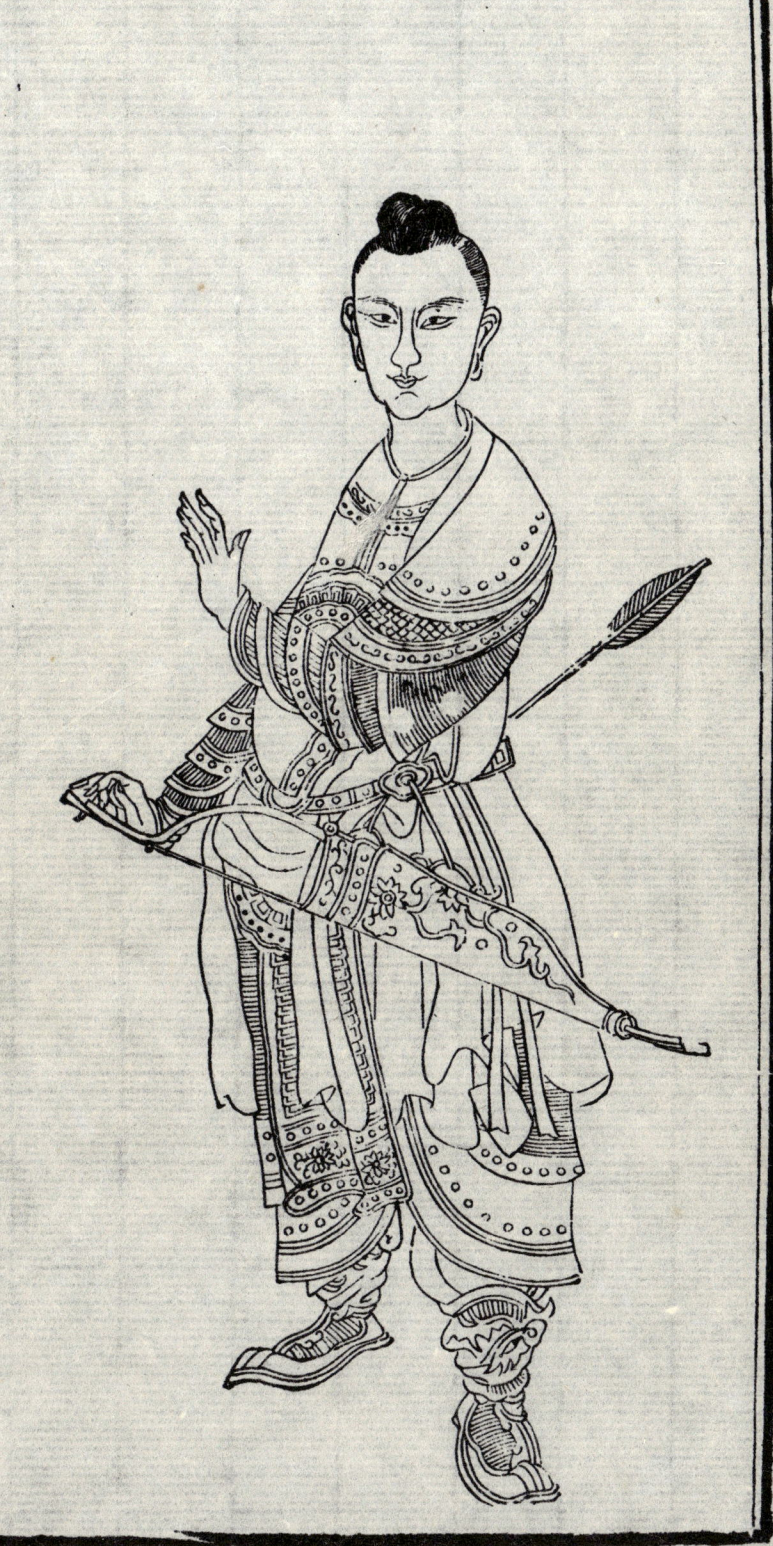

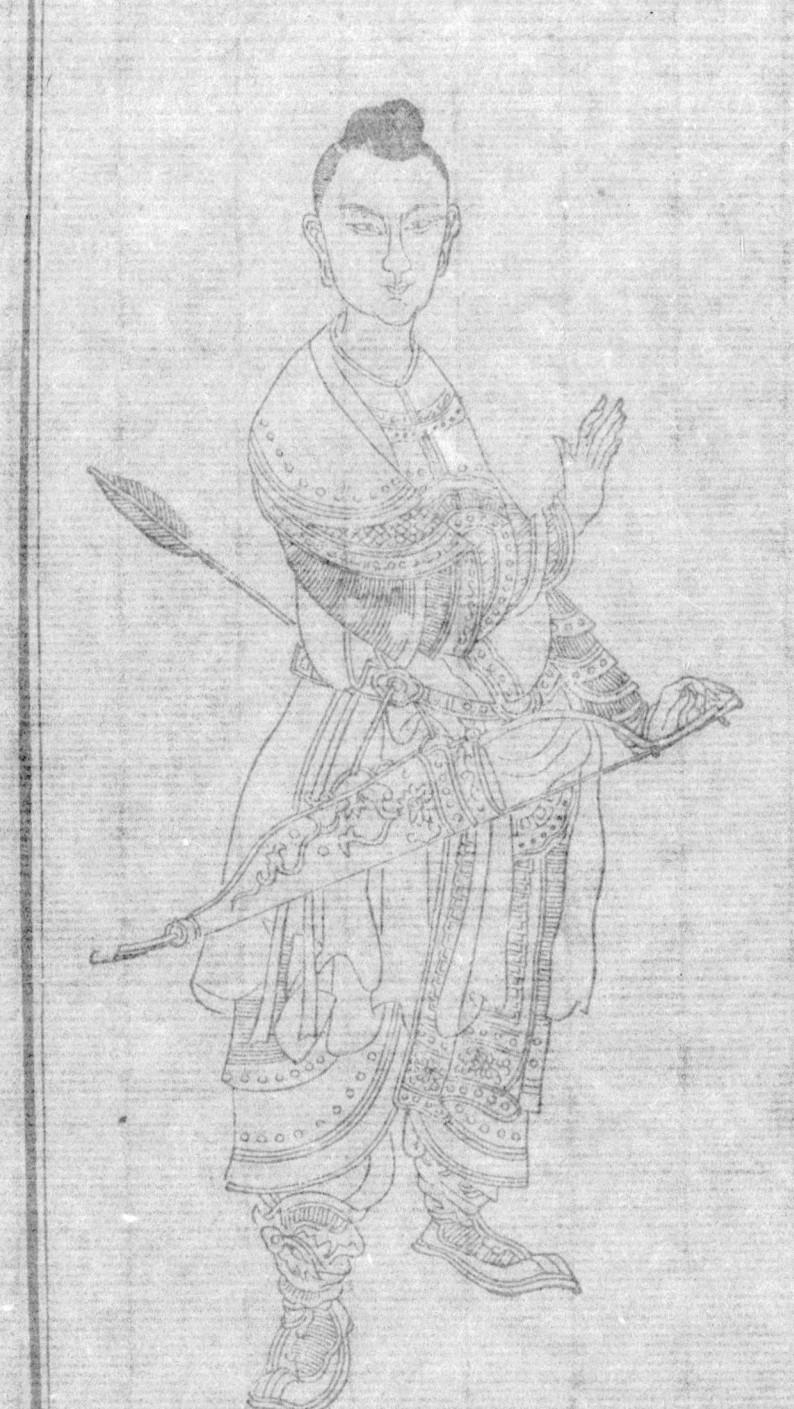

唐太宗長孫皇后

官爵者國家之名器若諸
戚屬必以才進用之即所
在長樓書國公無忌才及文武為當
許尚父胡人即太祖皇十二子襄邑王神符
故驃騎將軍

太宗之祭

寧河王鄧愈

明太祖功臣圖

字伯顏虹人年十六能代父領眾保鄉里以敢戰摧敵名
建勳方面勞勤汗馬兵興大將早貴惟愈年二十八積功
為行省平章位次丞相而事上家恭順詳敏應鎮八州有
功無過封衛國公追為王諡武順

愈為人簡重慎密不憚危苦行政軍中民間婦女步卒勿敢虜掠地方為之服
悅授祿三千石

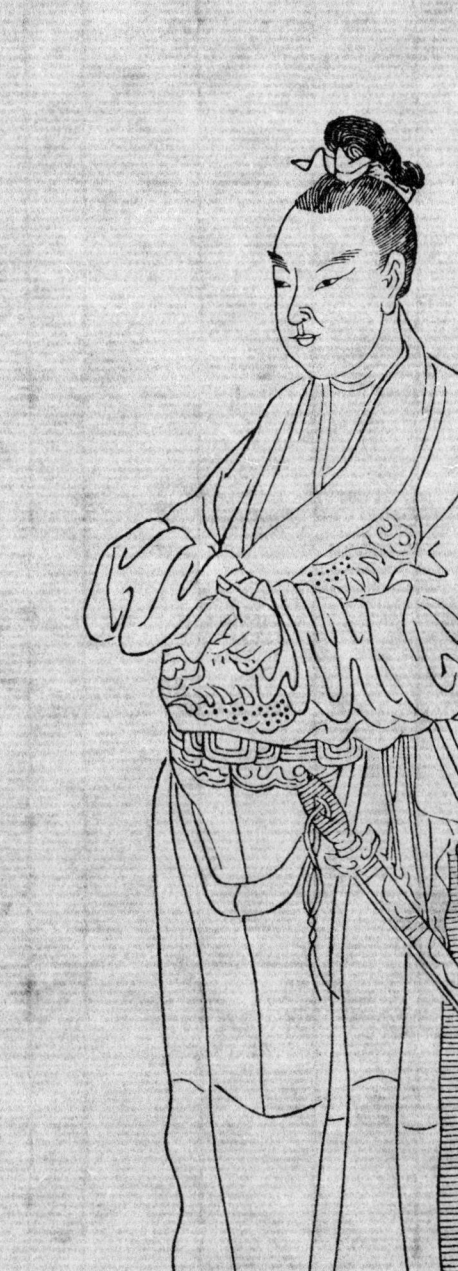

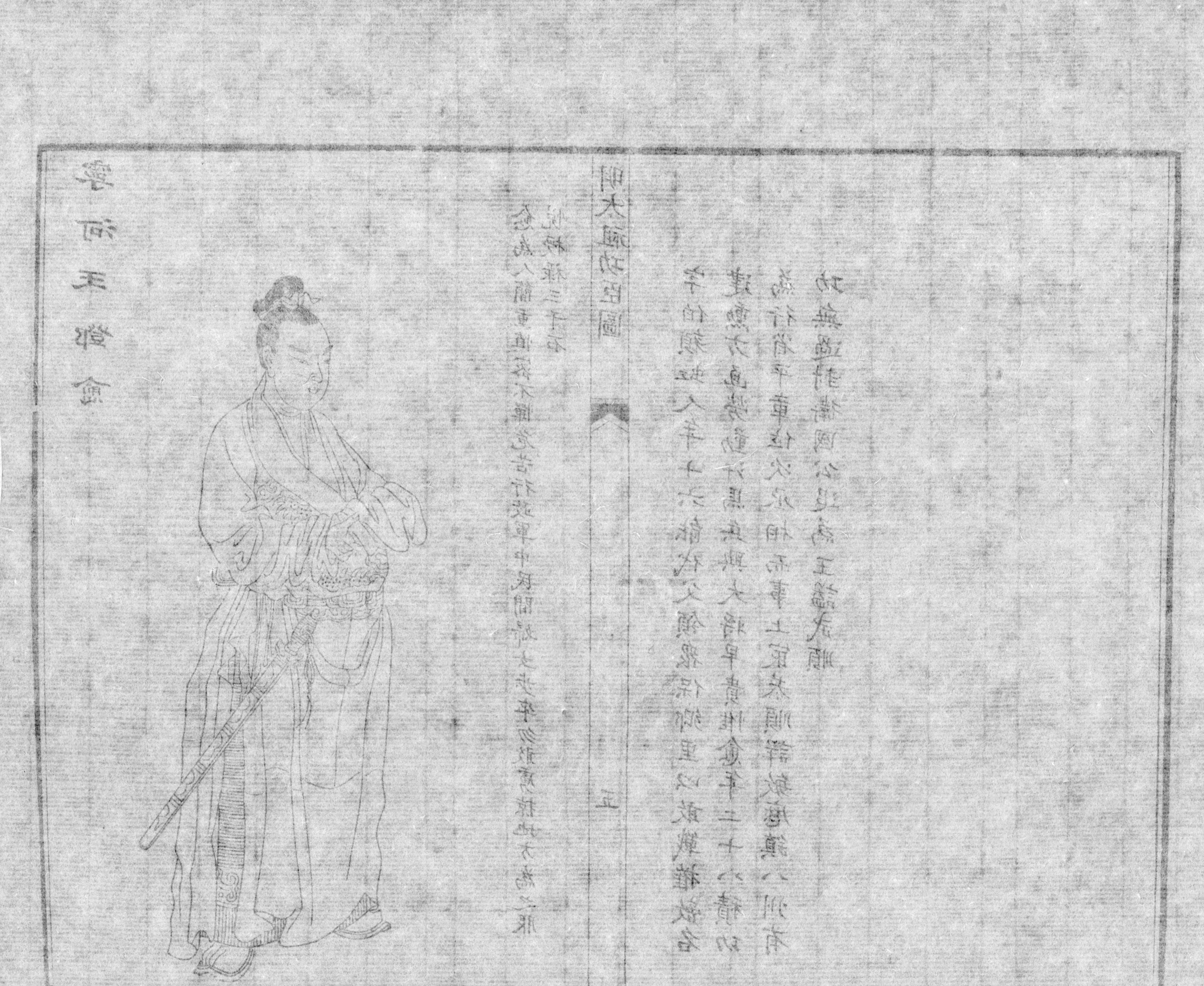

明太祖功臣圖

東甌王湯和

字鼎臣濠人身長七尺餘有智略精騎射是時諸將與上等奠驪莫肯下和長上三歲獨謙恭謹慤部曲禮征討四方功業爛然史稱諸將不善居功或以嫌隙獲罪和獨顯馴令終為明佐云封信國公諡襄武

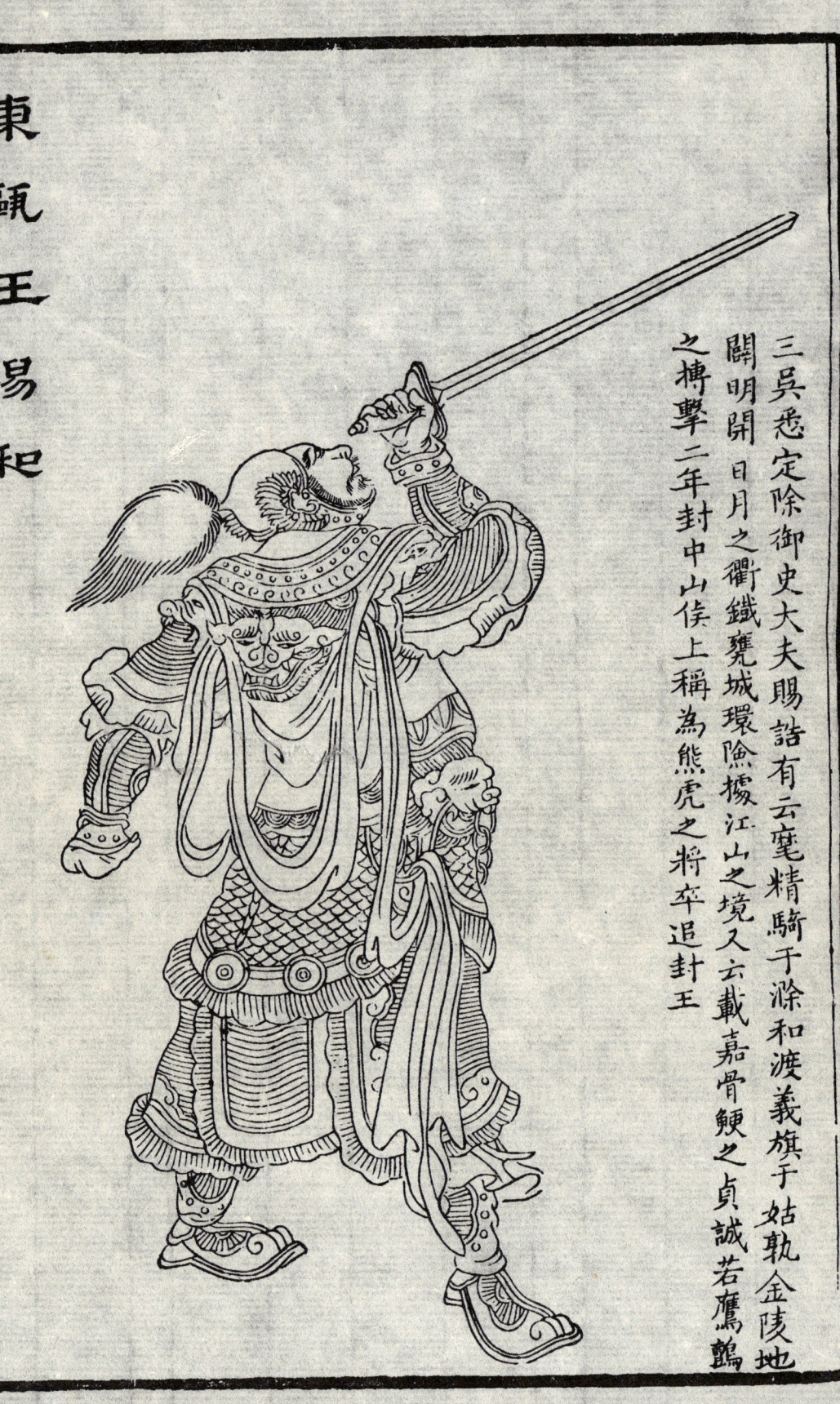

三吳悉定除御史大夫賜誥有云鼇精騎于滁和渡義旗于姑孰金陵地闢明開日月之衢鐵甕城環險擾江山之境入云載嘉骨鯁之貞誠若鷹鸇之搏擊二年封中山侯上稱為熊虎之將卒追封王



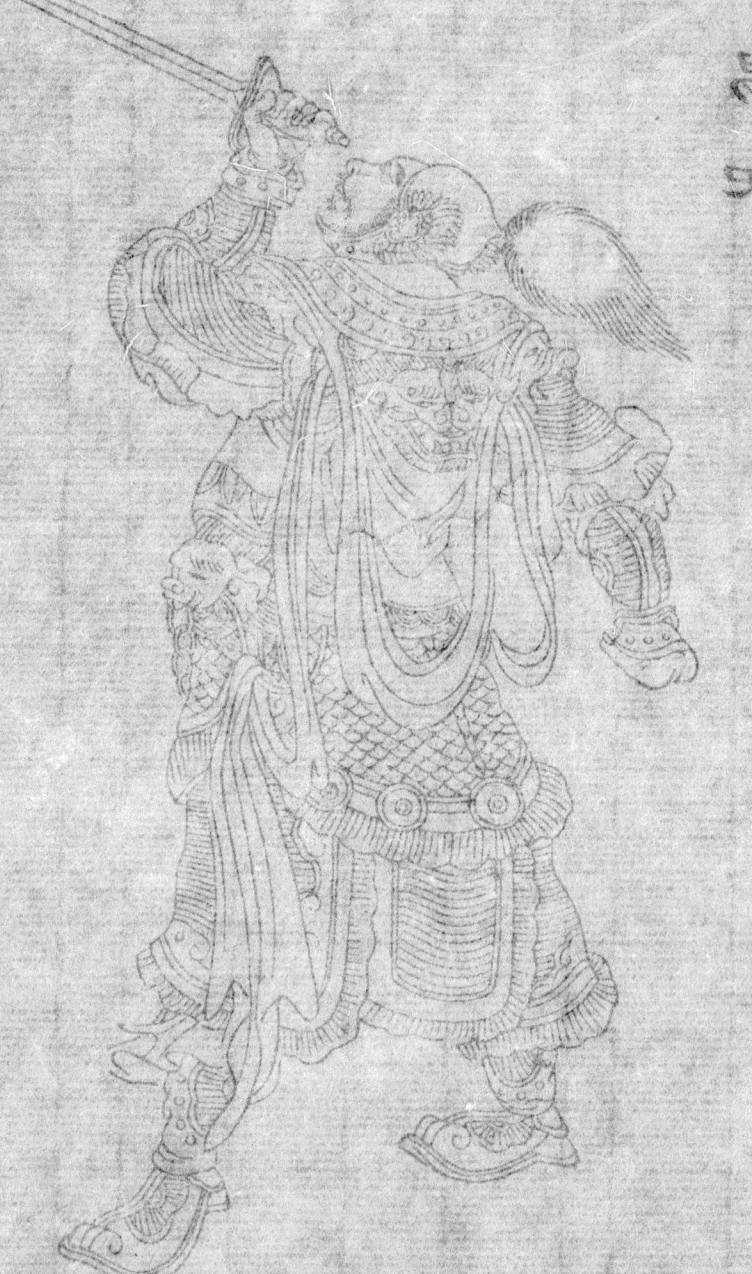

黔寧王沐英

明太祖功臣圖

英定遠人八歲父母歿太祖子之冒國姓賜名文英屢從
征討與諸將平定有功開滇土留鎭其地上撫英背曰乃
使我高枕無南顧憂懿文太子薨英開哭嘔血遂中風卒
生平喜讀大學衍義通鑑經目諸書手不肯釋封西平侯
諡昭靖沐其賜姓也

英有功十年封西平侯十四年生擒達里麻于曲靖雲南梁王㦤先縊其妃自投水死廿
二年入朝上宴之奉天殿廿五年卒追封黔寧王

七

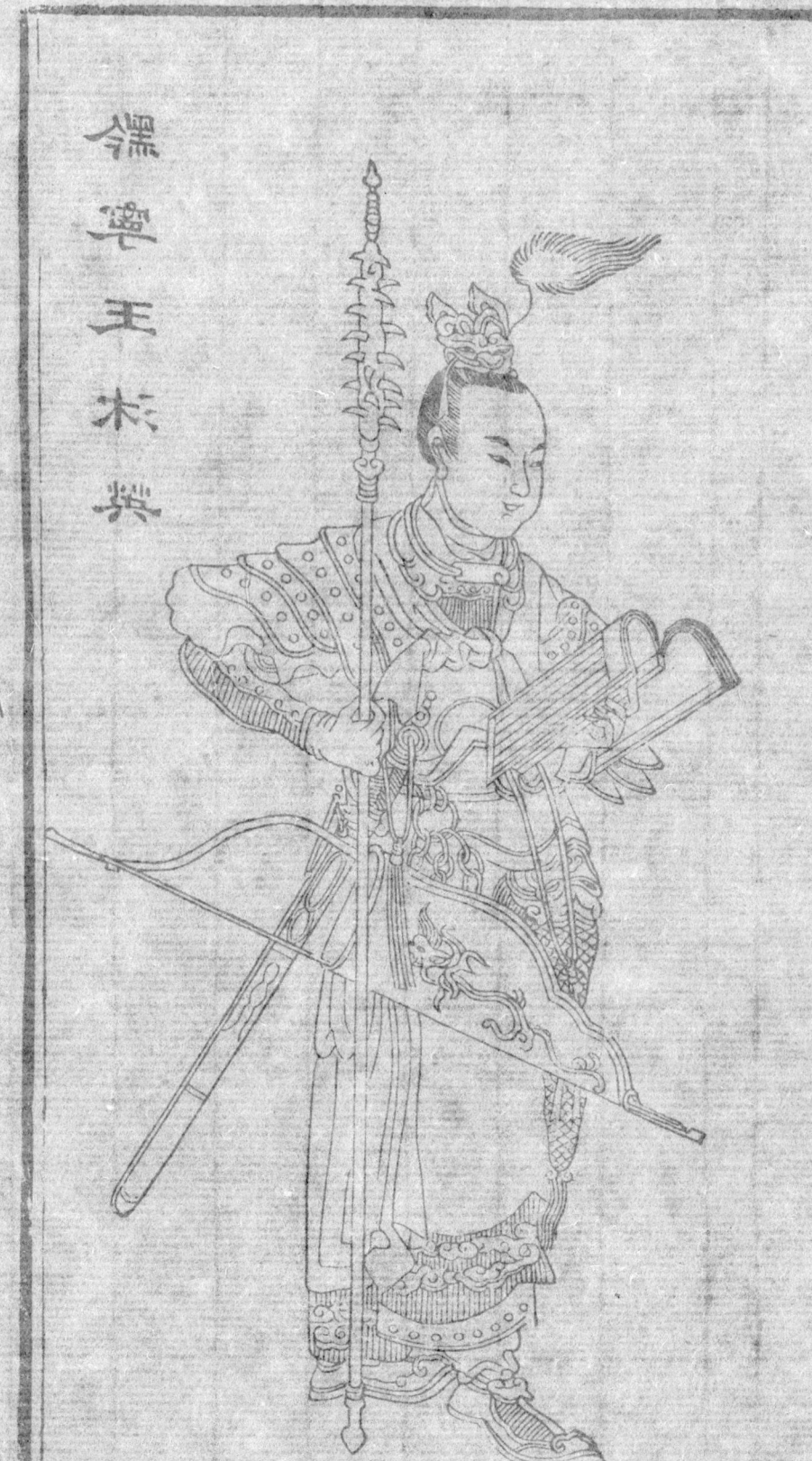



韓國公李善長

長以布衣能識太祖委身戮力贊成鴻業遂得剖符開
國列爵上公乃至富極貴何至末年聖惟庸之死明年有
郎中王國用上言善長與陛下同心
出萬死以取天下功臣第一生封
公死封王人臣之分極矣即令欲
自圖不軌尚未可知而今謂
其欲佐惟庸者則
大謬矣況于祺
尚公主拜射
馬誠陛下之
骨肉菩長
與惟庸弟
之親也即使善長佐惟庸成不過勳臣第一而已矣太師國公封王而已矣尚主
納妃而已矣復有如今日且善長豈不知天下之不可倖取凡為此者必有深
警相挾若謂大象告變大臣當災殺之以應天象尤不可臣恐天下聞之功如
長者且如此四方日之解體也頌陛下作戒將來耳太祖得書不罪

明太祖功臣圖

字伯室定遠人明太祖初起兵善長被儒服道謁上聞其
長者禮之與語取天下大計意合收為掌書計積賞至右
相國軍機進止章程賞罰十九取善長虞分師行善長必
晉守雖鮮汗馬功然給食不乏其功大比於漢之蕭何為



潁國公傳友德

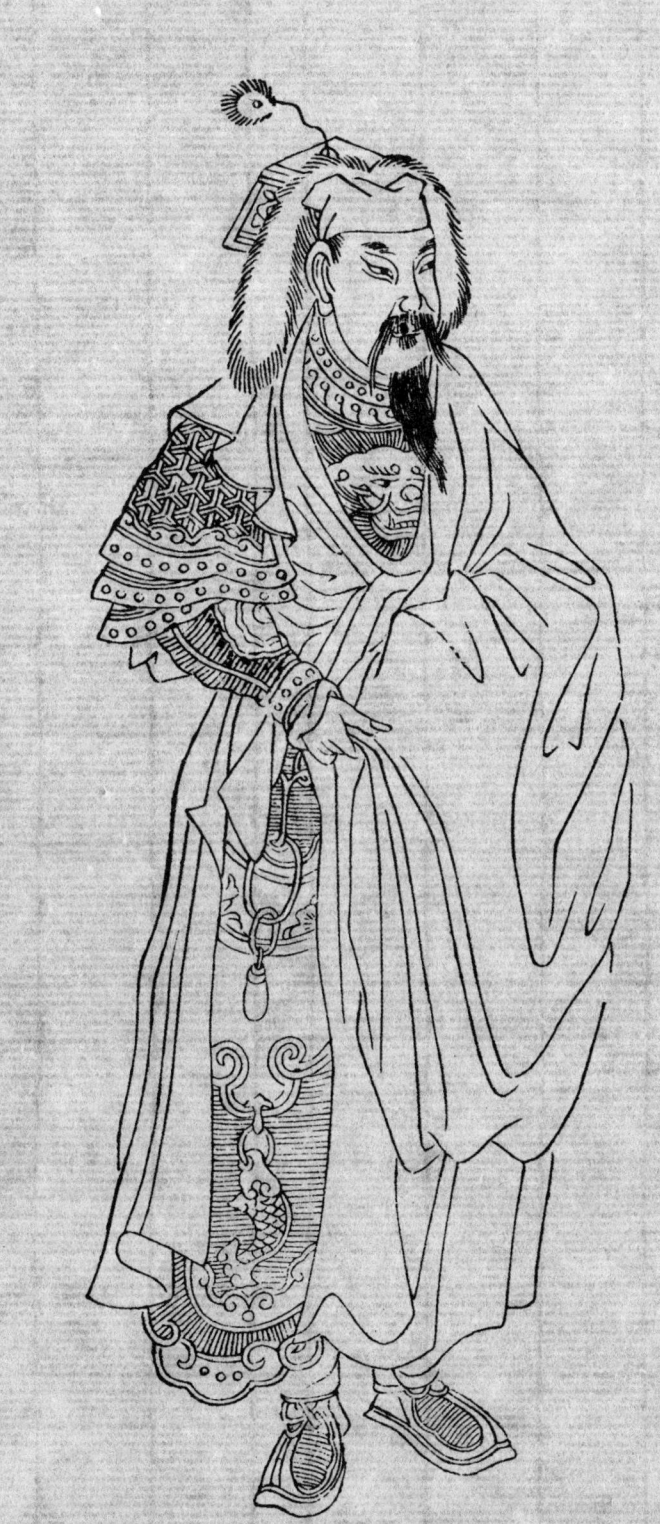

明太祖功臣圖

宿州人初附玉珍再從交諒知其無成來歸明太祖與遇春稱二虎將降王破國拓地斬將功烈不在常李下初封潁川侯既而平蜀陝平滇粵清沙漠進封公

德破關取城不勝其數直可謂百戰之驍將也太祖製平蜀文盛稱功居第一然為請懷遠田一事帝不悅後賜以死至嘉靖元年雲撫何孟春請立祠祀之詔可名曰報功



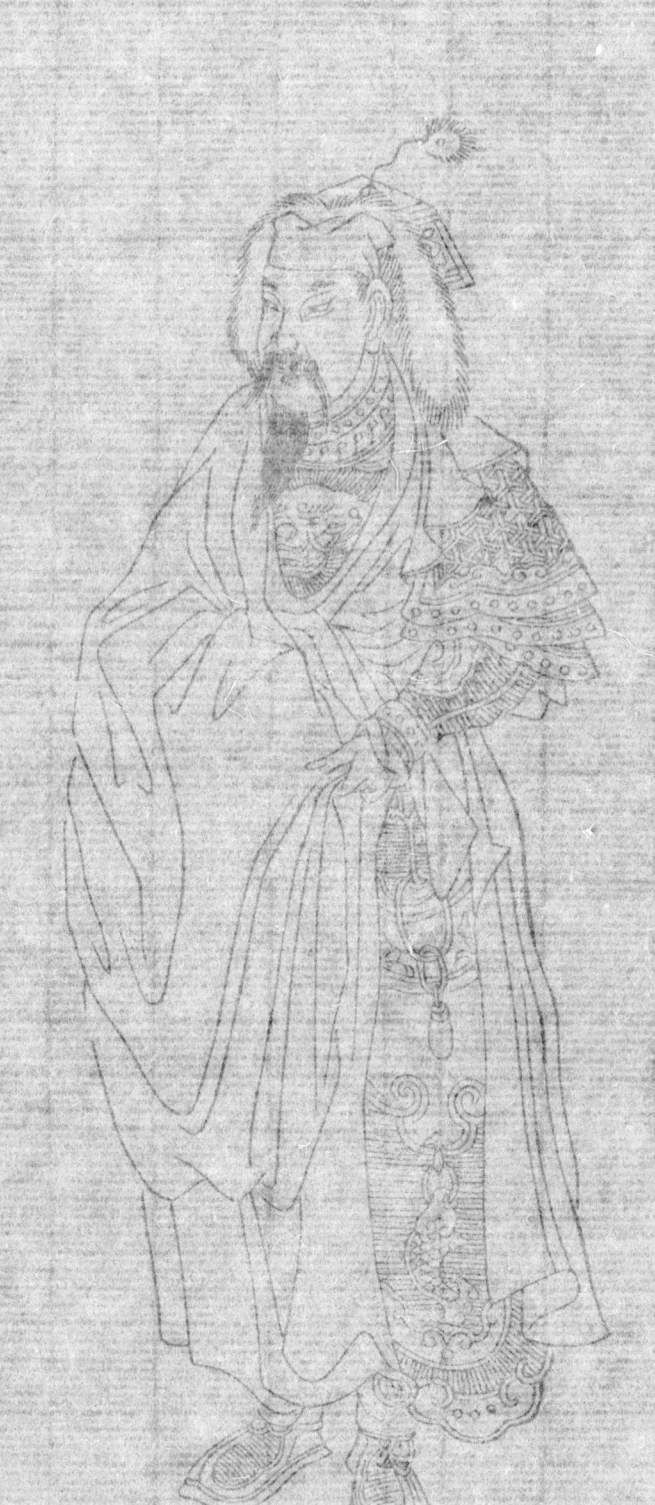

誠意伯劉基

字伯溫青田人少穎悟通經術及天官陰符家言西蜀趙天澤奇之以為諸葛孔明之流嘗見異雲趨指友曰天子氣也應在金陵十年後我必為輔太祖下金華使孫炎來聘自是參贊帷幄籌畫有功每曰先生吾子房也以辭封受伯爵賜誥有曰渡江策士無雙開國文臣第一諡文成彭蠡湖大戰時伯溫多手麾之連聲呼曰難星過可更舟言而更之坐未半晌舊舟已為敵砲擊碎矣然勝負未決伯溫密言於太祖曰可移軍湖口期以金木相尅日決勝太祖徑之遂平陳氏

誠意伯劉基

營國公郹英

明太祖功臣圖

濠人父山甫遇太祖微時曰僕相人多足下天表特殊他
日富貴毋相忘語子弟曰吾視若輩皆堪秉珪定以此人
矣英性孝友喜讀書通百家言垂髫預侍衛後征伐屢建
奇績嘗扈駕於猝變中上褒曰尉遲敬德不汝過大小數
百戰身被七十餘創前後俘斬人馬一十七萬餘未嘗有
侈心封武定侯永樂時封公

英雄勇異常論功將進河南都指揮使也賜白金二十䥶廐馬二十匹命英女弟寧妃饋於弟
後有御史裴承祖劾私養家奴五十人又擅殺男女五人帝弗問永樂間卒年六十七孝
友通書史行師有紀律之風以忠謹見親於太祖又以寧妃故恩寵尤渥諸功臣莫敢望焉

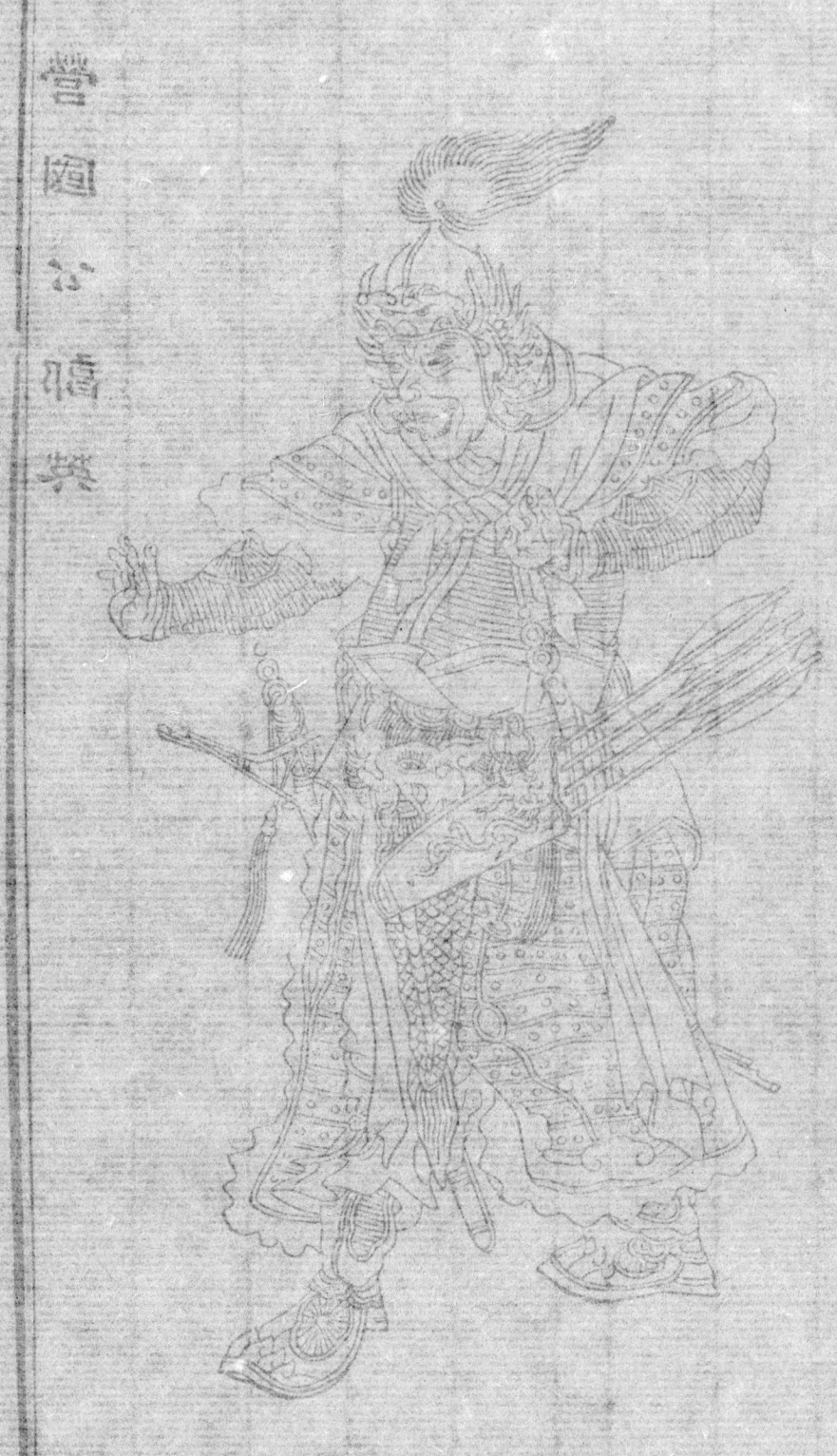

鐵冠道人張中

中見太祖賜坐問曰子下豫章兵不血刃此邦之人其少息乎對曰未也且夕此地當流血廬舍燼且盡鐵柱觀僅存一殿耳未幾指揮康泰反如其言

明太祖功臣圖

楚菴

字景和臨川人舉進士不第得異傳談人禍福多驗太祖名問言明公龍瞳鳳目狀貌非常若神煥燨如風掃陰翳即受命之日也戰鄱陽上令望氣決休咎中曰友諒中流矢死矣其下未覺請為文以祭使人持進笑之彼衆氣奪吾事濟矣上如其言敝果潰相徐達曰公兩顴赤色目光如火官至極品惜僅得中壽耳達果五十四薨他如決南昌之滕負識藍玉之不忠卒多奇中一日自投大中橋下死上丞令覓其屍不獲未幾潼關臣馳奏道人杖策出關計之正授橋日也

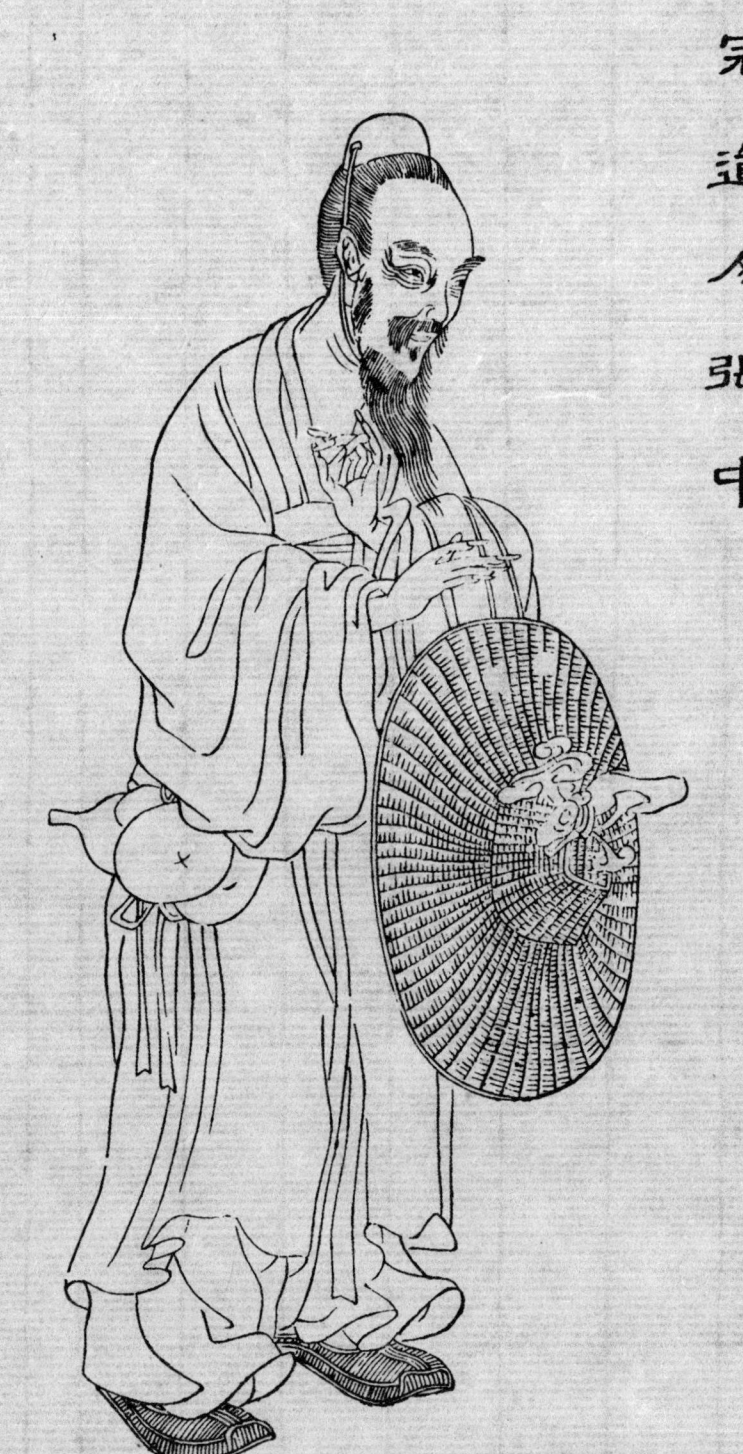

燈籠草人形申

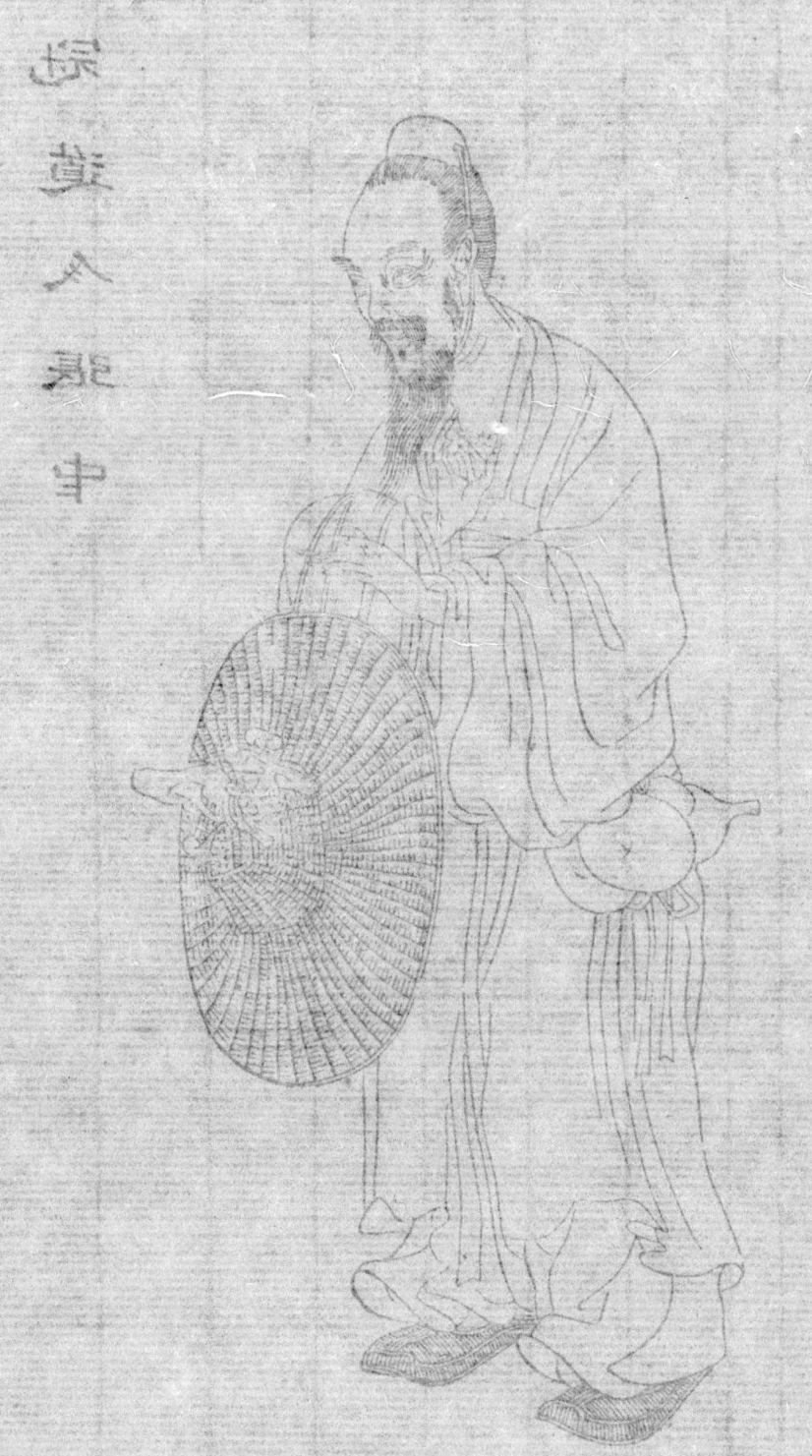

申太歲名曰囚

當其年春正月朔望太陽太陰交會於子中正南太陰望日太陽入酉中太陰出卯中

太歲在申曰涒灘正月建丙寅二月建丁卯日月會於娵訾之次斗建在寅一歲十二會日行一次月行十三次有奇故十二月而與日會於申次曰實沈其辰曰申其分野自東井十六度至柳八度為鶉首之次於辰在未其分野秦雍州其餘辰仿此故曰申太歲名曰涒灘也

越國公胡大海

明太祖功臣圖

字通甫虹人長身鐵面膂力過人從征所至克捷命守婺州為叛軍所刺遂屢顯靈異每夜出兩目有光灼灼如炬師出果捷後獲賊命刺血以祭故功臣大海位第一諡武莊嘗曰吾行兵惟三事不殺人不擄婦女不焚廬舍有祭征虜之風

大海初從太祖為前鋒累功遷樞密院判降將沈勝復叛海擊敗之生擒四千餘人常與呂珍戰信有折矢誓許之譽用兵行政人皆服其威信及被害聞者無不流泣

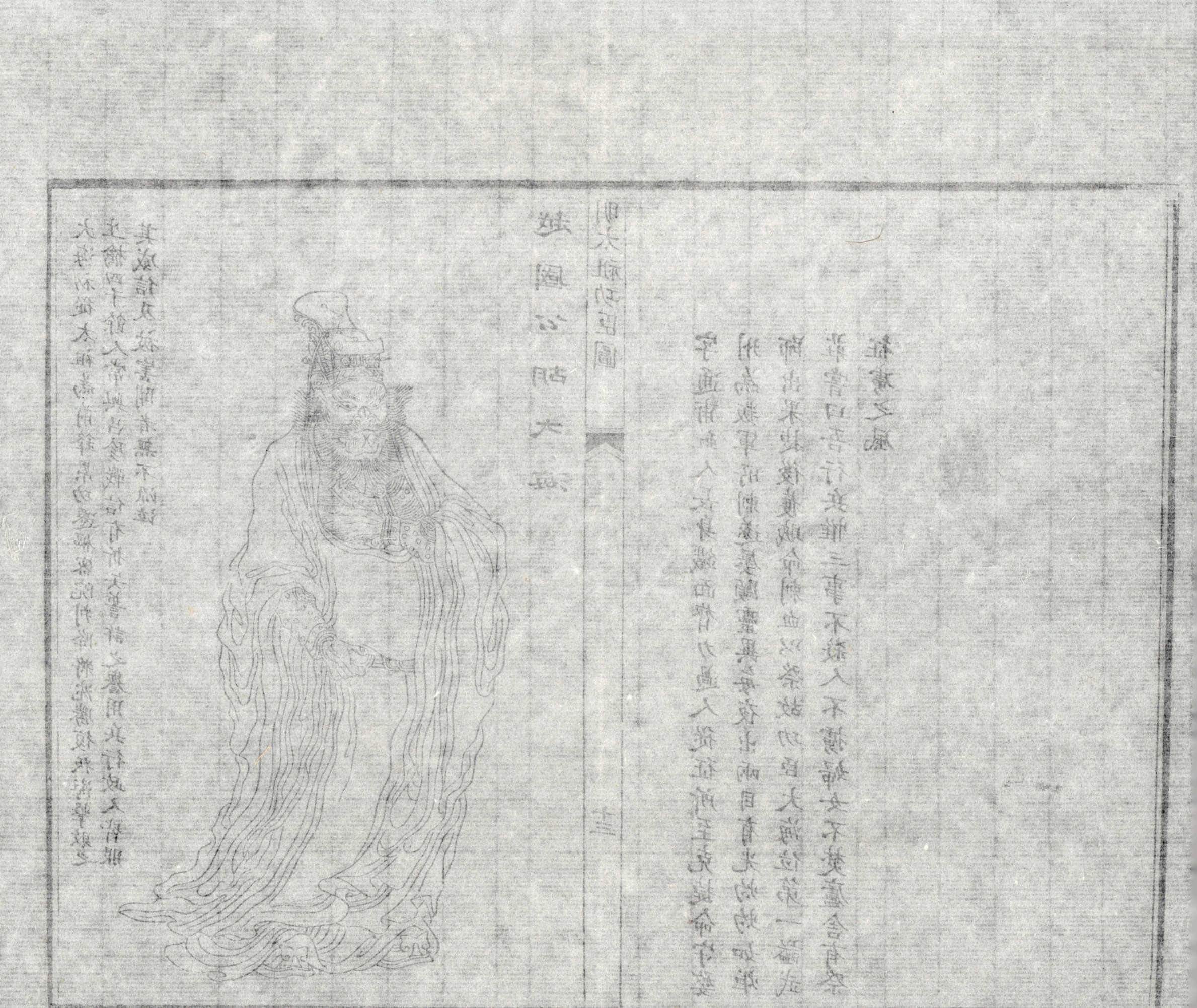

翰林學士承旨宋濂

外和而神融內充而面腴衣冠雖晉人之風氣象實宋儒之懿夫其知言以窮天下之理養氣以任天下之事隱則如虎豹之在山出則類鳳麟之瑞世後乎千載而有存立乎兩間而無愧此蓋古君子之亞雖然吾謂斯人之必至君子之亞雖然吾謂斯人之必至

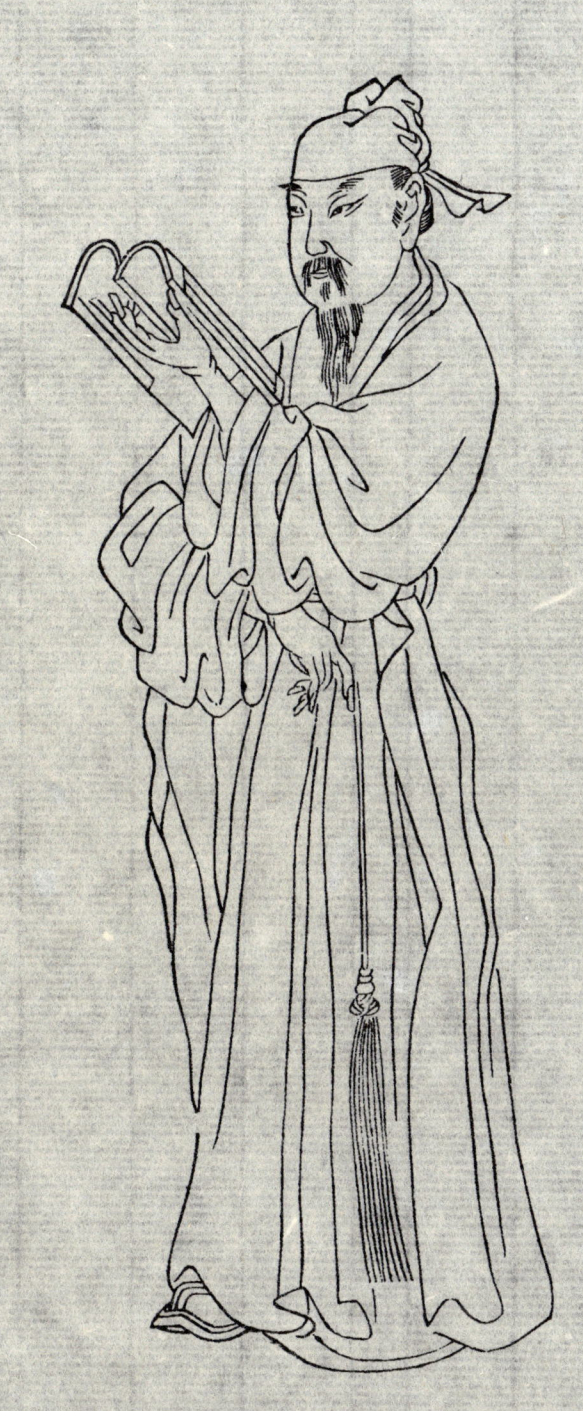

明太祖功臣圖

字景濂號潛溪浦江人生九歲能詩歌稱神童及長有文名太祖徵至金陵問世亂若何對曰願明公不嗜殺人撲太子經天下既定凡郊廟山川祠祀律曆禮樂諸禮大政皆濂裁定上曰濂事朕十九年口無毀言身無餙行寵辱不驚始終不異可不謂君子人乎



德慶侯廖永忠 太祖親書牌賜穎之曰功超群將智邁雄師

明太祖功臣圖

永安弟巢人史贊永忠才氣豪爽計謀宏遠殲友諒勢士誠服國珍擒有定靖兩廣縛明昇誠開國元勳也論功當封公太祖謂其使所善儒生窺上意止封侯

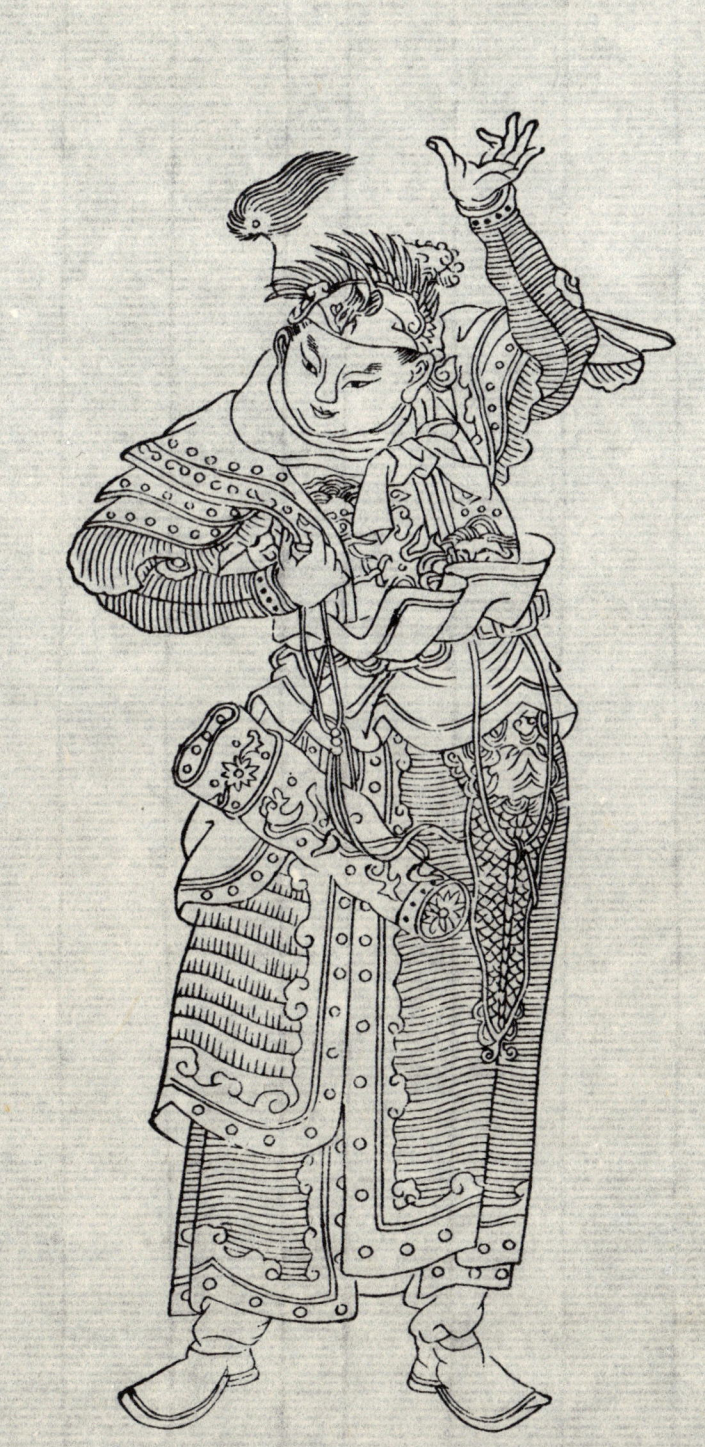

十五



協律郎冷謙

世傳謙畫酷似李昭道有仙奕圖天目山圖人多見之

字啟敬武陵人初與劉秉忠從沙門海雲遊又交趙孟頫博學精易數百家方術靡不洞習嘗於故相史彌遠家觀李思訓畫深契之遂精畫明初年百餘歲貌如童領仕太常博士協律郎奉命定樂凡樂章皆謙誤於壁間畫一門令友人取金帛不覺遺其引他日庫失金拾引以跡捕之研實尋名謙竟莫得

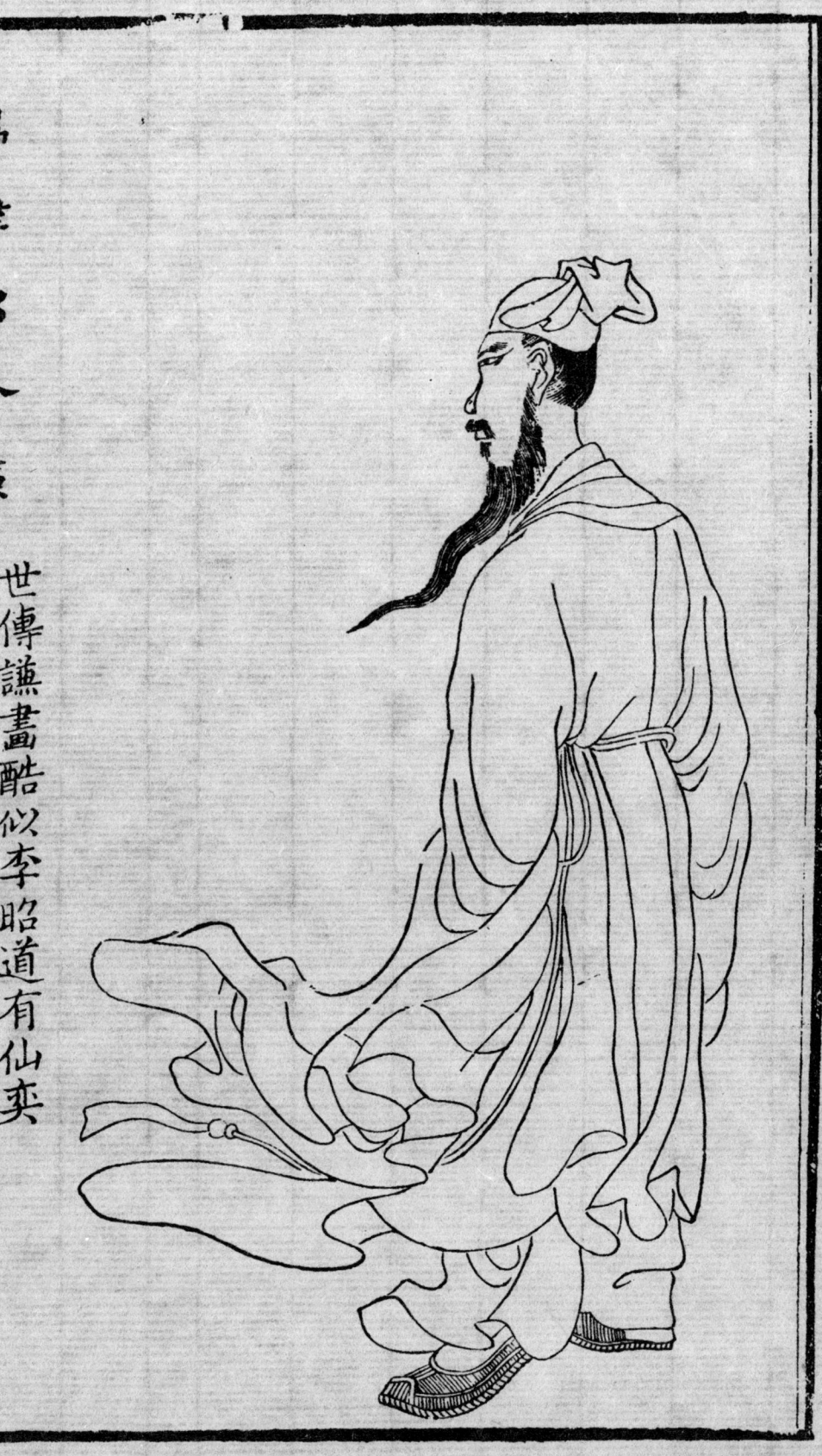

明太祖功臣圖

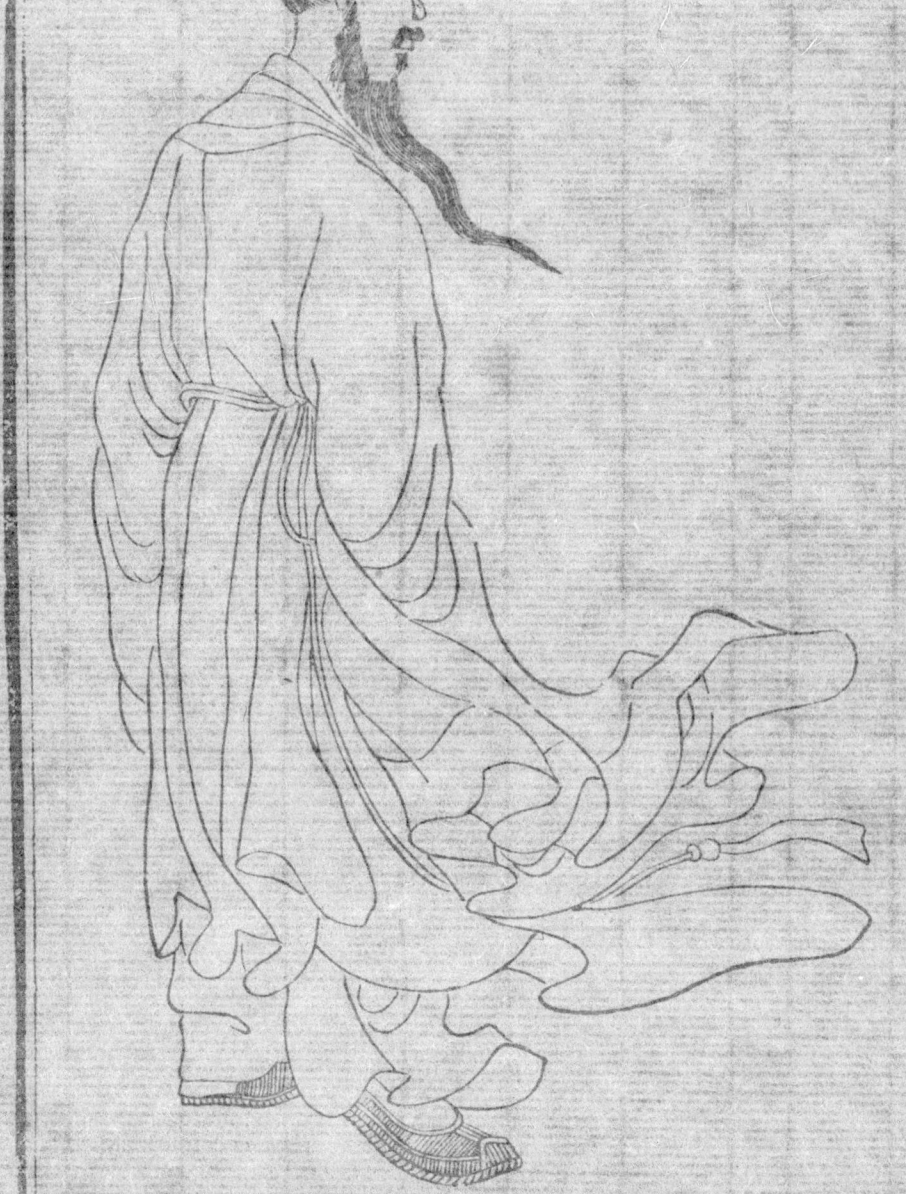



吉安侯陸仲亨

仲亨自從征以來汗馬之勞功位亦高而何以使太祖怪其居貴位而有憂色

明太祖功臣圖

濠人少負勇畧未冠從征矢天自效不敢愛生殲灰諒奮
勇先登取贛平廣積功封侯坐惟庸黨上諭執法者曰朕
初起兵仲亨年十七喪親避亂持一升麥藏草間朕呼來
長育成就為吾肱股心腹吾不忍衆其勿問



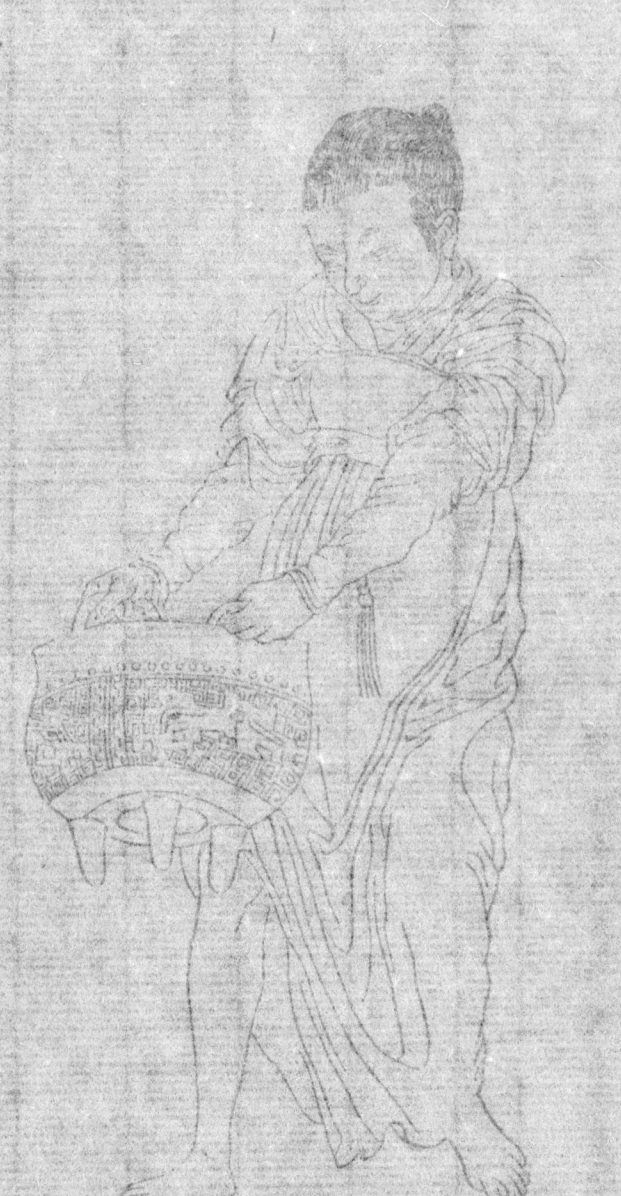



宋國公馮勝

勝雄勇多志畧喜讀書通兵法元末亂結寨自守後歸太祖

初名國勝又名宗異後名勝定遠人生時黑氣滿室經日不散為大將積屍甲霜刃者家久史稱其內除肘腋之患外建爪牙之功平定中原佐成混一

明太祖功臣圖 十八

宋國公懸想

自家若縹不如
難聞麥秀歌周公未聞詠柔桑

宋大夫悲周圖

吾聞宋之丘平公中庶其始一
木荒鹵犬牢宰在甲畢民於葦人之矣
蘇其生衰民類於衛之日
宋國穀文名宗國頭

濟陽矦丁普郎 康郎山戰死者三十五人以丁普郎為首祀

普郎驍勇超異初為友諒守小孤山率所部來降帝置軍中屢從征有功癸卯秋大戰康郎山五晝夜身被十餘創首截猶植立不仆執兵若戰鬬狀贈濟陽矦

明太祖功臣圖

元



姑熟郡古陶安

明太祖功臣圖

公知饒州太祖嘗賜詩云國朝謀略無雙士翰苑文章第一家守饒黃參政江西多政績民生祠之卒贈公

字主敬當塗人外朴而內穎博通經史濓洛之學為文純雅踸蹬明太祖下太平興者儒李習迎見留叅幕府與劉宋章葉四公共事贊取金陵為翰林學士知制誥以文章潤色王猷禮制多安裁定上榜其門曰國朝謀略無雙士翰苑文章第一家

公知饒州太祖嘗賜詩云匡廬巖穴甚濟濟水惟無端盈彭蠡蛟鼉黿因韓去遠洋陶安鄱陽即一理未幾入朝民為懷德之歌後名入大學士賜誥云江南之士枕策謁于軍門者陶安實先乃開翰苑以崇文治立學士者以冠儒英重道尊賢莫先于爾率上親製文遣使祭之

興從取洪山寨以百騎破賊散于畫降其衆奉使太湖口諭其何誠復從大將軍東征折西大勝走於蕉部下湖州兵卒于江護卒年近封公

桂谷
圍平次勢莘莘甲
共於藉渝下逐主
東持淬面大撃士
賊鈎滂大將軍安
奉象朩送中衙逢
姬衆幾千蠢碎其
興跡足紫上塞之
猱國公下糜興

江國公吳良

良雄偉剛直仁恕儉約
聲色貨利一無所好訓將
練兵嘗如寇至暇則延儒生
講論經史新學宮立社學大開
屯田均徭省賊在境十年封疆晏
然太祖常曰吳良之功車馬珠玉不足
旋其勞也

明太祖功臣圖

定遠人初名國興賜名良兄弟俱以材勇稱能沒水偵探
屢從征伐有功鎮江陰威挫張士誠驍將不妄刑殺夜宿
城樓枕戈警備一旦之日吳院長保障一方吾無東顧憂
嘗命宋濂等為詩文以羨之又比之曰吳起討廣西不數
月盡平其地封江陰侯卒贈公



周顛

明太祖功臣圖

建昌人年十四患顛疾行乞南昌見人輒曰告大平上駕至南昌顛謁道左隨之金陵帝厭之命覆以巨缶積薪焚之火滅揭視寒氣凜然征九江與俱行舟苦無風以問顛顛曰只管行有風無膽不行便無風眾挽舟不三里迅颭猛作後不知聽之壬申上患熱症醫者弗效有赤腳僧詣闕言周顛遣來進藥曰溫涼藥兩片溫涼石一塊服之果愈蓋丹砂菖蒲云命跡顛再不復見上親為製傳

太祖命顛寄食山僧寺已而僧來訴顛與沙彌爭飯怒而不食半月太祖往視了無飢色閉空室中絕粒累月容顏如故

炎帝時諸侯有共椹氏任智刑以強霸而不王以水乘
木乃與祝融戰不勝而怒乃頭觸不周之山崩天柱折
地維缺於是女媧鍊五色石以補天斷鼇足以立四極
頭曰吾智若禹而位不逮將乘此以屬諸侯即聚眾願
於大戚然東冪豪瀆西底流沙南至交趾北至幽都及
至南昌頭醫無令頭入命頭筮之神日吉大平士黨
真昌入乎十四患頭歲行乃南昌至人神曰吾大平土黨

周頎

周太蘇此乃圖

封為了無順何　閣壺堂中路琳琨緊民谷頤谷故
太蘇今頤筮谷　山節乞門函舍本祐隨興矿節軍頭民太蘇

明太祖功臣圖

虢國公俞通海

字碧泉巢人元末與父弟結寨自守同歸太祖時欲渡大江得俞等水軍獲濟大喜從征立功甚多破友諒其首功也征士誠中流矢卒追封豫國公改虢諡忠烈

士誠兵暴至諸將欲退海曰不可彼衆我寡退則情見不如擊之乃身先疾鬭矢下如雨中右目不能戰命帳下士被巳甲督戰敵以為通海也不敢逼徐解由是一目雖眇亦能繼火焚友諒之舟功蓋甚大師還賜良田金帛明年拜中書省平章事後圍平江得疾歸金陵太祖幸其第問曰平章知予來問疾乎海不能語太祖揮涕而出翼日死太祖親弔之



南陽郡焦榮琛 臨難不屈

明太祖功臣圖

字景洞麗水人元末從象政石抹宜孫守慶州時葉賢三等作亂琛為畫策捕斬之山寇以次剪滅授元帥明兵下慶州來降胡大海以琛偕劉基送之建康命佐鄧愈守洪都祝康之變愈脫走琛被執大罵不屈死之追贈侯



東北郡廣苍雲肯後

雲歿妻鄧氏泣語家人曰城破吾夫必死吾豈獨生然不可使花氏無後也
付咒與孫氏雲當育之鄧氏赴水死孫抱兒被掠至九江尋投身及漢軍
敗奪舟棄於江中得浮斷木入葦中得以蓮實哺兒七日不死忽夜半有漁
父雷老呼之同行得達太祖所孫抱兒泣見太祖亦泣實兒膝上曰此將種也
贈鄧氏貞烈夫人孫安人

明太祖功臣圖

懷遠人貌偉而驚驍勇絕人明太祖偏將兵畧地所至輒
勝嘗騎上單騎先行遇賊數千於道雲翼上拔劍衝陣而
進後兵至竟以此克滁守太平之食交諒率眾陷城被縛
雲奮身大呼縛盡解奪守者刀連殺數人賊眾擊其首業
射之至死罵不輟妻鄧氏赴水死



高成 張韓成

史稱成有紀信之風

虹人有勇略從上舉義率先戎陣鄱陽之戰至馬家渡上
舟膠滯寇眾薄急欲得甘心眾無所措成奮然曰聞古人
有殺身成仁者成不敢辭遂服太祖冠帶袍服對寇入水
死會援至得脫上追悼贈安遠將軍建忠臣廟祀之位第
一

明太祖功臣圖



鄖國公馮國用

明太祖功臣圖

用謂太祖曰
金陵龍蟠虎踞真帝王都也願先拔金陵定鼎然後命將四征掃除
群寇救生靈於水火勿貪子女玉帛倡仁義以收人心天下不難定也

滕兄貌軒雅饒智略太祖至妙山國用儒服詣軍門曰書
生上六字上延之上坐乃曰有德昌有勢強建康帝王之
都其帥弱宜急下其城據以號召四方做仁義勿貪財色
天下不難定也上奇之進止機宜皆預裁焉攻戰輒擐甲
直前克滁州手獲其帥蓋文武全才也屬疾卒贈公



江夏矦周德興

德興與太祖同里相從累戰皆得大功何永年奉使軍士諸勳臣存者德興年最高東西奔馳其後節制鳳陽留守司并訓練屬衛

濠人精騎射從太祖渡江征戰有功拜征南將軍五溪蠻亂德興請討且示釁鏃狀上壯而遣之賜書有云古忠臣盡智勇勵力之所能及禦災捍患終其身而後止若克國馬援輩謂不可復見今卿奮然請行忠勤之志見矣至則蠻人震疊果潰

明太祖功臣圖



明太祖功臣圖

翰林學士王禕

上疏曰臣聞人君修德之要有二忠厚以存心寬大以為政二者德之大端也是故周家以忠厚開國故能垂八百年之基漢室以寬大為政故能立四百年之業簡冊昭載不可誣也

字子充義烏人幼奇穎師事黃縉受太祖徵聘上曰吾固知浙東有二儒卿與宋濂耳學問之博卿不如濂才思之雄濂不如卿屢疏獻納皆切治道修元史力任筆削奉命至雲南諭梁王被害命祠祀之初諡文節後改諡忠文



永國公薛顯

勇能降將得兵常將軍亦稱之

沛人守南昌友諒圍其城顯突陣斬其平章劉進昭擒樞副趙祥斁乃退從征吳五太子來援常將軍戰稍却顯奮擊大破之太子勇悍既破李遇呂珍善戰血降得兵六萬士誠為之奪氣常日今日之戰吾固不如也大將軍北伐上以顯勇命領兵獨當一通遂克之封永城侯以性剛忍好殺特摘懲之卒贈公謚桓襄

山海經箋疏十八

東荒經郭註引其事雖小

朱國公輸頎

帝俊生禺號禺號生淫梁淫梁生番禺是始為舟番禺生奚仲奚仲生吉光吉光是始以木為車帝俊生晏龍晏龍是為琴瑟帝俊有子八人是始為歌舞帝俊生三身三身生義均義均是始為巧倕是始作下民百巧后稷是播百穀稷之孫曰叔均是始作牛耕大比赤陰是始為國禹鯀是始布土均定九州

明太祖功臣圖

鄶國公張德勝

勝才畧雄邁征戰甚廣禽也先破海牙收長鎗
攻宜興取馬馱諸寨以戰卒肯像於功臣廟侑享
太廟有子襲世券

字仁甫合肥人自巢湖以舟師來歸擒也先父子克鎮江
友諒犯龍江伏兵戰大捷降其將張志雄等追至采石復
大戰歿於陣年三十二贈公謚忠毅



安遠矦矦濚遷

明太祖功臣圖

遷為將十五年未嘗獨任多從諸將征討經數十戰敵皆莫
敢當及卒詔歸葬京師上親製文祭焉

不詳其鄉里元末從芝蔴李李敗歸明太祖以為先鋒每
戰輒奮力獨出橫刀突陣敵皆披靡不敢近旣遷金瘡徧
體人不能堪而還不為意賊性寬怡尤善處友上甚慶重
稱其智能率眾勇是前驅親冒矢石體無完實贈矦諡武
襄

三三

按諸家桀

甲夫差色出圖

桀其智足以拒諫言足以飾非聞樂禍而賈諫為
龍人不知為后亦不聞見王賈為太師常諫不從
歸陳為之隱事諸侯長夜宮聚娛樂長夜為瑤臺金屋
不詳其事書曰夏王率遏衆力率割夏邑有衆

御史中丞童溢

章溢始生其音如鐘父母疑為不祥及成童巋為重不習鄉井輕擺態至間攜姪存仁避亂為賊所執公計曰吾兒止有此子況幼無知我能碩代賊須感得免害庚子太祖徵至嘗賜龍涎酒玉籐杖平生嘉言善行不可勝紀

明太祖功臣圖

字三益龍泉人明初與劉宋葉同徵至上曰我為天下屈
四先生問四海何時定溢對曰唯不嗜殺人者能一之上
悅溢孝友善洪策屢平劇賊衛鄉里威望素著及帝以儒
召乃為王家戮力招攜伐叛以武功顯喪母悲戚過度營
宅兆親自負土感疾卒



泗國公耿再成

從太祖救六合誘敵元兵大敗之守揚州取金華為前鋒持軍嚴卒出入民間蔬果無所損後成宛賜茶菓山菌地一千七百畝為祀

明太祖功臣圖

字得甫五河人歸明太祖立功滁泗和陽陞元帥克金華走緝雲苗帥叛再成方與客飲聞變上馬迎賊被刺大罵不絕而死諡武莊



蘄國公康茂才

明太祖功臣圖

茂才通經史大義事母至孝從征持計滅友諒功蓋不淺甚為太祖喜賜賚亦厚從軍征西取興元還軍道卒有子十歲以父功封蘄春侯

字壽卿蘄州人有志事功率所部來降經畧中原從定齊魯取汴下洛其功最鉅茂才善撫綏招徠絳觧諸州之人屛蔽潼關秦人不敢東向諡襄武



明太祖功臣圖

滁國公郭子興

子興初役滁陽工郭子興身隸麾下太祖在甥館興歸心焉後累功授管軍總管進統軍元帥友諒連巨舟於鄱陽以火攻計皆興所獻

一名興濠人為太祖定金陵圍常州晝夜不解衣甲生蟣蝨征武昌灑血馳戰每裏創力戰勇銳無懈然每戰無失史稱智將卒封公諡宣武

卅七



丹陽縣男孫炎 史稱炎談辯風生雅負經濟當時可表官授池州同知進華陽知府擢行省都事克慶州擢總制遇害時年四十

明太祖功臣圖 三八

字伯融貌句容人面如黑鐵一足雖跛無書不讀少與夏煜丁復稱詩於時每以經濟自負太祖渡江名見首請延攬賢士以成大業上偉之闢行省椽總制處州奉命招劉基不肯出貽孫寶劍獻炎以劍當獻天子人臣不敢私作歌還之乃出降苗再叛以燖鷹斗酒啗炎炎拔劍斬鷹舉卮罵賊賊持刀睨炎炎飲自若遂遇害贈男



梁國公趙得勝

史稱趙得勝剛直沉
鷙不但軍機活法合
古而平居篤孝灰如
修士不過耳

明太祖功臣圖

德滕太祖所賜名鍾離人母在滁陽棄妻子來歸為戰將
馭下嚴肅號令一新棋幟改色未嘗讀書隨機應變智略
如神守南昌為敵弩所中歎曰命也如何恨不能從上掃
清中原耳贈諡武莊配享廟庭位第八



右副都御史韓宜可

可為陝西按察司僉事時官吏有罪者笞以上悉謫屯鳳陽至萬數宜可
爭之曰刑以禁淫慝懲一民軾宜論輕重事之公私罪之大小今悉謫屯此小人
之幸君子殆矣乞分別以協重心帝可之

明太祖功臣圖 甲

字伯時山陰人拜御史持風紀甚振陳寧胡惟庸塗節方
侍坐宴語宜可直前長跪劾三人奸險請斬之以謝天下
上雖怒黙心善其言後聖事將刑天正朗忽震雷遠殿上
曰非柱此人手趣免之雷乃息卒時大星隕地櫪馬皆驚
生平峭厲可畏而緣情酌法要歸平恕上屢為之威霽云

孔子毛詩序曰關雎后妃之德也風之始也所以風天
下而正夫婦也故用之鄉人焉用之邦國焉風風也教
也風以動之教以化之詩者志之所之也在心為志發
言為詩情動於中而形於言言之不足故嗟嘆之嗟嘆
之不足故詠歌之詠歌之不足不知手之舞之足之蹈
之也情發於聲聲成文謂之音治世之音安以樂其政
和亂世之音怨以怒其政乖亡國之音哀以思其民困

魯大師孔丘像

孔子名丘字仲尼父叔梁紇母顏氏
禱於尼丘而生孔子故名丘字仲尼
生於魯襄公二十二年冬十月庚子
先是徵在察後作為木鐸大夢西狩獲麟而卒

宋儒楊時先韓宜曰

黔國公吳復

復從征諸蠻十八洞平七百房諸寨斬獲萬計轉餉盤江是年金瘡發卒于普定有買妾楊氏年十七視殮畢沐浴更衣自經死封貞烈淑人

明太祖功臣圖

字伯起合肥人沉摯寡言笑平居恂恂至臨陣奮發無堅不潰攻鎮江斬元將守沔陽縛任亮克河州扳南鄭從灰德平蜀湯和平九溪再征土蕃殺蠻寇封安陸侯卒贈公諡威毅

唐太宗名將圖

淮安侯華雲龍

明太祖功臣圖

定遠人善鎗術元末歸明太祖克金陵破廣德戰周有湯
元帥者善槊馳刺雲龍即運鎗一擧斷其槊擒之陞副元
帥自後每戰皆與勞績甚多

功多不矜有戰輒舉

陳老蓮水滸葉子圖

四

鼓上蚤時遷

偷天妙手本無私
不義之財取肯辭
多少人間真盜賊
通侯465封拜56印纍纍

時遷何必為盜哉

樂浪公濮真

真卒表其門追封後子與甫方生數月襁褓中封為西涼癸年幼因趣朝為多
士賜傷母夫人以聞上命御用監鐫一玉字牌懸璵冠上每朝使人知所遜避
上惜節臣之愛眷顧後人如此

明太祖功臣圖

鳳陽人秉性忠勇與大將軍進兵中原及關陝皆有功統
兵討高麗入被執王愛其勇欲以兵脅之真大罵責之且
曰爾不知大丈夫有志心豈爾屈耶即剖以示之遂死王
大懼乃遣人入朝謝罪太祖曰濮真當危難秉義不屈志
卽可嘉表其門曰班超郅惲將志邁雄師贈封公



驍騎舍人郭德成

成醉出宮門脫幘露金此酷酒人豈能為之

明太祖功臣圖

贊曰

子典弟以酒自放上授以都督力辭不受上變色曰朕念爾親且兄弟皆侯爾獨未顯故俾爾職何辭為德成泣曰臣性愚懶躭酒嗜卧不識事情緩急倘位高責重職事不理上殺戒也人情不過多得錢飲美酒足了一生喜願卒賜上曰人皆若是吾刑可措矣立賜黃封百罍金彩稱是一日侍宴後苑免冠謝上見其髮禿落且盡笑曰醉風漢毛髮如此非過酒耶德成仰首曰臣猶厭其多欲盡剃始快上嘿然既醒懼觸忌諱遂披剃為僧唱佛不已上笑謂寧妃曰前謂汝兄戲言乃實為之非風而何黨事起死者相屬德臣以狂酒壽終



晚笑堂畫傳 跋

上官先生與先君交最深余七八歲時即愛先生畫時竊取而摹之惟肖是得乎性之所近者已未年乃走汀州拜先生於晚笑堂上而從學焉晚笑堂之對面有樓三楹先生所纂以娛老也樓聚書千卷窗櫺軒豁先生作畫暇則作詩讀書尚友古人於其間意興所至慕之愛之而不淂見即執筆圖之不必求其肖也蓋徃其三不朽中想像而出之爾當是時圖方得數人今已淂百二人每人各撮其本傳之畧於之左方以付梨棗先生獨心追古人而徃之是圖出海內好古之士定爭傳之吾知先生之風由是千古矣癸酉秋七月虔州門人劉杞謹跋

笑笑堂畫傳

笑笑堂畫傳自序

余家不敷五月見之可入尾之善畫渦田氏
者已設子於十數年矣外常得春家中古
人名說又不樂朱春不聞四馬古人遠以遭出
談我人命門聚自八人年各點其本峰以驕欠
首南畫祇千下孫謝佐史以傳善吳耕書畫
與記年箋入於徒因見卷善畫以遠其
傳論而葦蓄筆便柳喜其圖畫入各共間蔚
畫畜聊自舊縱實畫出文入各來當有蔵
未對三鑑失米忠以蘇蘇畫華兩笑堂之緣
夫天作菜朱古今縱類在奉年笑堂之後
菲羅宋居愁义兹奇鳧竊余矣題能若
土石翁其頭方忠點及綠余凡入類能為生畫

圖書在版編目（CIP）數據

晚笑堂畫傳 / (清) 上官周撰繪. -- 北京：學苑出版社，2009.12
（北京市古籍善本集萃）
ISBN 978-7-5077-3324-2

Ⅰ.①晚… Ⅱ.①上… Ⅲ.①版畫－作品集－中國－清代 Ⅳ.①J227

中國版本圖書館CIP數據核字(2009)第210411號

北京市古籍善本集萃
晚笑堂畫傳　(清) 上官周 撰繪　一函二冊

主　編：首都圖書館 編輯
責任編輯：戰葆紅
出版發行：學苑出版社
　　　　　北京市豐臺區南方莊2號院1號樓　郵政編碼：100079
印　刷：江蘇省金壇市古籍印刷廠
經　銷：各地新華書店
開　本：33×22.5釐米
印　數：1—1200
版　次：二〇一一年八月第一版
　　　　二〇一一年八月第一次印刷
定　價：五八〇元

學苑版圖書印、裝錯誤，可隨時退換。

